내 인생 한 번쯤,

마스터가 들려주는 땅고 이야기

양영아 · 김동준 지음

VICKYBOOKS

Gracias a Tango

Gracias a la familia

Gracias a los amigos

Gracias a los maestros

Gracias a Dios

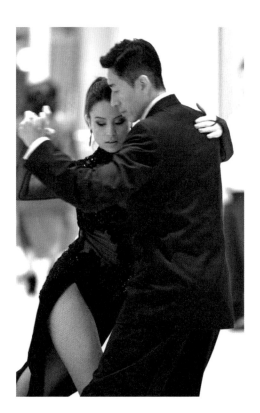

지은이 양영아, 김동준은 고려대학교에서 각각 통계학과 독어독문학을 전공하고 아르헨티나 부에노스아이레스에서 땅고 유학(2006년~2012년) 후, 서울에 돌아와 청담로열탱고하우스(2012년~2019년)를 운영했습니다. 2022년부터는 명지대학교 미래교육원 스포츠예술 땅고지도자과정의 책임 교수로 활동하고 있습니다.

수상

2007 초대 코리아오픈탱고 챔피언
2011 땅고문디알 쌀론 부문 파이널리스트
2012 아시아탱고챔피언십 쌀론 부문 4위
2013 홍콩탱고챔피언십 2위

심사위원

2012 월드탱고챔피언십 심사위원
2013 코리아탱고챔피언십 심사위원장
2013 로열탱고챔피언십 심사위원장
2014 제2회 월드탱고챔피언십 심사위원장

탱고 페스티벌과 챔피언십 주최

2009~2014 인터내셔널 탱고 페스티벌 '오또뇨' 주최 | 2010~2014 인터내셔널 탱고 페스티벌 '프리마베라' 주최 | 2012 서울 탱고 비엔날레 주최 | 2013 코리아 탱고 챔피언십 & 로열탱고 챔피언십 주최 | 2014 제2회 월드탱고챔피언십 주최 | 2015~2019 로열탱고인비테이션 주최

▶ 유튜브 채널 '탱고마스터' 운영

그 외 저서 '탱고 마스터', 영화 '부에노스아이레스', '미션 파서블', '새벽의 Tango', 뮤직비디오 '요즘 사람들', 'Goodbye My Love', 등에 출연하고 땅고 감독을 맡는 등 다양한 활동을 하고 있습니다.

오랜 시간을 함께한 제자, 영아와 동준이 한국에서 이 책을 보내왔을 때 기쁜 마음에 단숨에 읽어내렸습니다. 이 책을 통해 땅고 마에스트로들의 경험과 지혜를 나누고 땅고의 실제 모습과 세심한 지침들을 만날 수 있게 된 것은 한국의 독자들에게 큰 행운이 될 것입니다. 나아가 땅고를 사랑하는 전 세계 모든 이들이 즐겁게 읽으시기를 바랍니다.

- 부에노스아이레스에서. 마에스트로 깔리토스&로사 페레즈

이 책은 처음 땅고를 만나려는 분들께는 툭 한번 시작할 수 있는 용기를, 이미 땅고와 사랑에 빠진 분들에게는 더욱 매력적인 땅고의 세계로 한 걸음 더 깊이 들어가도록 이끌어주는 안내서가 될 것입니다.

- 마에스트로 하비엘 로드리게스

'내 인생 한 번쯤, Tango'에는 지은이들이 땅고에 온 삶과 노력을 쏟았기에 풀어낼 수 있는 깊이 있는 통찰과 조언이 담겨있습니다. 열정 가득한 두 마에스트로의 노력으로 땅고의 아름다움을 세상에 소개하는 책이 나오게 된 것에 대해 사랑과 감사의 마음을 전합니다.

- 세계 땅고 챔피언 다니엘 나꾸치오&크리스티나 소사

자유와 열정의 춤이라고 일컬어지는 땅고. 영어식 발음으로 읽으면 탱고이지만 아르헨티나 본토의 발음으로는 땅고라고 합니다. 이 책에서는 아르헨티나의 부에노스아이레스에서 시작된 정통 땅고와 문화에 대해 주로 이야기할 것이므로 땅고라 부르는 것이 더 어울릴 듯합니다.

이 책은 양영아, 김동준 교수가 20여 년간 부에노스아이레스와 한국을 오가며 땅고를 추고, 세계적 마에스트로들로부터 땅고의 에센스를 전수하며 배운 소중한 내용들과 월드 땅고 챔피언십에 출전하고 땅고 프로페셔널로서 접해온 생생한 이야기와 통찰이 담겨 있습니다.

여러분 인생에 한 번쯤, 땅고라는 세계에 들어갈 행운의 기회가 찾아온다면 이 책이 그 여정에 함께하며 도움을 드릴 것입니다.

차례

03 땅고 마에스트로들의 가르침

땅고 클럽 밀롱가에
오신 것을 환영합니다

밀롱가는 땅고 음악과 함께 음식과 와인을 즐기며

사람들을 만나 땅고를 즐기는 클럽입니다.

서울은 세계적으로 밀롱가가 많은 도시로 금요일 저녁에만

열 개가 넘는 밀롱가에 사람들이 모여 춤을 춥니다.

아주 특별한 공간, 밀롱가에 입장해 보겠습니다.

땅고 클럽 밀롱가에 오신 것을 환영합니다

밀롱가 랩소디

밀롱가는 땅고가 태어나고 죽는 곳입니다.

전 재산을 털어 땅고를 배우고 밀롱가에서 마음껏 즐겼더니 반짝이는 눈으로 환영해 주는 사람들과 신나는 모험을 함께할 파트너를 만났습니다.

밀롱가는 전쟁터입니다. 음모와 술수, 험담과 시기가 난무하고 종종 사기꾼도 있습니다. 그리고 사랑과 우정도 있습니다.

기쁨과 행복을 찾아왔지만 슬픔과 이별도 겪어야 하는 곳, 이 모든 것을 하룻밤에 겪을 수도 있는 환상 같은 곳입니다. 특별한 재미가 있는 만큼

땅고 클럽 밀롱가에 오신 것을 환영합니다

———

쉽게 중독되기도 합니다.

밀롱가는 혼자 들어가서 둘이 되어 나오는 곳입니다. 밀롱가 끝에는 천국의 계단과 지옥의 문이 있는데, 그 어느 쪽으로 가도 똑같이 다시 현실 세상으로 돌아오게 됩니다. 그러니 아무 걱정하지 말고 밀롱가의 문을 열고 들어오세요.

부에노스아이레스의 까치룰로 밀롱가.

땅고 클럽 밀롱가에 오신 것을 환영합니다

밀롱가 입장하기

땅고 클럽 밀롱가에 들어서면, 중앙에 춤을 추기 위한 플로어가 있고 이를 바라볼 수 있도록 플로어의 가장자리에 테이블과 의자들이 놓여 있습니다. 귀에 익은 땅고 음악이 흐르는 가운데 사람들은 플로어에 나와 땅고를 추고, 중간중간 자리에 돌아가 이야기를 나누며 음식과 와인을 즐기기도 합니다.

일단 땅고를 즐기기 위해 밀롱가에 왔을 때는 항상 적극적인 자세로 춤을 신청하고, 명백하게 승낙하거나 거절합니다. 우유부단한 태도 혹은 잘 들리지 않는 목소리로 춤을 신청하거나 거절하는 것은 상대방에 대한

실례입니다.

아래는 전 세계 밀롱가 공통의 규칙입니다.

첫 번째, 밀롱가에 입장할 때는 입장료를 냅니다.
두 번째, 땅고를 출 때 플로어의 가장자리 선 Linea de Borde 을 지키며,
지구 자전 방향, 즉 시계 반대 방향으로 돌며 춥니다.

특별한 공간인 밀롱가에서는 암묵적으로 지켜야 할 코드가 존재합
니다. 알고 계신다면 밀롱가를 더욱 즐길 수 있을 것입니다.

알아두면 좋은 밀롱가 코드

- 밀롱가 안에 있는 모든 사람들을 존중과 사랑으로 대합니다.

- 친한 사람과는 베소 Beso® 를, 더욱 친하면 아브라쏘 Abrazo® 를,
 그저 아는 정도의 사이와는 악수를 합니다.

- 땅고를 추는 동안 다른 사람과 부딪히지 않아야 하며,
 만약 부딪혔을 때는 가급적 곡이 끝난 후 사과합니다.

- 내가 시선을 보냄에도 상대와 눈이 마주치지 않았으면
 나와 땅고를 출 의사가 없는 것이니 서성거리지 말고 지나갑니다.

- 커플로 온 이들에게는 춤을 신청하지 않습니다.

- 가까운 친분이 있어서 커플 중 한 명에게 춤을 신청할 때는,
 상대 파트너에게 먼저 허락을 구합니다.

- 개인위생과 청결은 밀롱가 코드의 꽃입니다.

땅고 클럽 밀롱가에 오신 것을 환영합니다

———

땅고 클럽 밀롱가에 오신 것을 환영합니다

———

초보 밀롱게로 Milonguero® 에게

1. 실력이 어느 정도 향상되기 전에는 밀롱가에서 춤을 추지 않습니다.

2. 한동안은 밀롱가의 사람들과 친분을 쌓는 것이 좋습니다.

3. 춤출 의사가 없는 여자에게 춤을 청하지 않습니다. 옆사람과 집중해서
 이야기를 나누고 있거나 핸드폰을 계속 보고 있는 것, 댄스화를 신지 않고
 있는 것 등이 단서입니다.

4. 거절 또한 상대방의 의사이므로 존중합니다.
 거절에 상심할 필요는 전혀 없습니다.

5. 꼬르띠나 Cortina® 가 끝나고 다음 딴다 Tanda® 가 나왔을 때, 발을 까닥
 이며 그 음악에 박자를 맞추는 이에게 신청하면 수락의 확률이 높아집니다.

6. 춤을 추고 한 곡이 끝날 때마다 상대방에게 기분 좋은 칭찬을 합니다.

7. 딴다가 끝나면 고맙다는 인사와 함께 여자의 자리로 에스코트 합니다.

8. 눈뜰 때부터 잠들 때까지 내가 세상에서 가장 멋진 밀롱게로임을 잊지
 않습니다.

땅고 클럽 밀롱가에 오신 것을 환영합니다

———

• **밀롱게로** Milonguero : 밀롱가에서 땅고를 즐기는 남자를 통칭합니다.

• **꼬르띠나** Cortina : 꼬르띠나의 원래 뜻은 '커튼'으로, 밀롱가에서 한 딴다가 끝났음을 알려줄 때 틀어주는 음악을 뜻합니다.

• **딴다** Tanda : 음악의 한 묶음. 플로어에 나가서 파트너 한 사람과 춤을 추는 단위로 한 딴다는 3~4곡으로 구성됩니다. 밀롱가에서는 보통 한 사람과 1개의 딴다를 춥니다.

땅고 클럽 밀롱가에 오신 것을 환영합니다
—

초보 밀롱게라 Milonguera®에게

1. 춤을 추러 왔다면 항상 춤을 출 수 있는 태도를 보여야 합니다.

 차를 마시는 중에도 이야기하는 중에도 해당합니다.

2. 항상 밀롱가 안을 주시하고 어떤 사람이 매너 있게 잘 추는지,

 누가 나와 추고 싶어하는지를 살핍니다.

3. 춤의 신청은 까베세오 Cabeceo® 로 하고 여자도 적극적으로 응해야 합니다.

4. 원하지 않는 춤 신청은 '감사합니다만, 사양하겠습니다.'하고 웃으면서

 거절합니다.

5. 춤을 추는 동안 상대방이 가르치려고 하거나 불필요한 신체접촉을 하는 등

 불편한 상황이 일어나면 '감사합니다.'라고 말하면서 아브라쏘를 풀고

 정중히 거절합니다.

6. 여자의 미소는 남자들의 시선을 끌어당깁니다.

7. 춤이 끝난 후에는 춤을 청해 줘서 고맙다고 인사하고 남자의 에스코트와
 함께 자리로 돌아갑니다.

8. 눈뜰 때부터 잠들 때까지 내가 세상에서 제일 아름다운 밀롱게라임을
 잊지 않습니다.

*밀롱게라 Milonguera : 밀롱가에서 땅고를 즐기는 여자를 통칭합니다.

*까베세오 Cabeceo : 리더와 팔로워가 춤의 신청과 승낙을 표현하기 위해 행하는 바디랭귀지.
 '머리Cabeza'에서 파생된 단어로 고개를 까딱이는 제스처를 말하며 이때 아이컨택이 필요합니다.

땅고 클럽 밀롱가에 오신 것을 환영합니다

땅고 클럽 밀롱가에 오신 것을 환영합니다

춤 신청은 은밀하고 신속하게

　땅고는 두 사람이 추는 춤이므로 파트너 없이 혼자서 밀롱가에 왔다면 함께 춤을 추고 싶은 상대에게 개별적인 초대장을 은밀하고 신속하게 보내야 합니다. 맞은편 혹은 옆에 앉아있는 분에게 춤을 추자 하고 싶은데 어떻게 제안해야 할까요? 밀롱가에서 춤의 신청과 거절은 까베세오라 불리우는 눈빛과 머리의 제스처를 통해 이루어집니다.

　까베세오는 밀롱가에서 춤을 추고자 하는 남녀가 시선이 마주쳤을 때 승낙의 의미로 머리를 까딱이는 제스처입니다. 단순히 두리번거리며 누군가의 눈빛을 찾는 것이 아니라 눈빛이 마주치고 잠시 머물러야 하며 이후

머리를 가볍게 끄덕여서 확실한 의사를 전달해야 합니다.

밀롱가에서 1초 이상 서로의 눈을 쳐다보면 춤추자는 뜻이 되니 이때 살짝 고개를 끄덕여 "OK"임을 빠르게 전해야 합니다. 서로 눈빛이 마주치고 1초 이상 머물렀는데도 고개를 다른 곳으로 돌려버리면 상대편에게 실례가 되므로 항상 조심해야 합니다. 춤을 출 의사 없이 그저 밀롱가 풍경을 구경하고 싶어서 왔다면 다른 사람들과 의도치 않은 눈빛 교환이 되지 않도록 주의해야 합니다.

까베세오는 상대에게 무작정 눈빛을 던지기 전에 사전 작업으로 친밀감을 높여두거나 춤추고 싶은 분위기 조성을 했을 때 더 성공률이 높습니다. 까베세오는 누적된 친밀감을 바탕으로 함께 춤을 추게 되는 실질적 절차이며 춤의 신청과 거절을 효율적으로 할 수 있는 밀롱가의 가장 중요한

에티켓이라고 할 수 있습니다. 만약 까베세오가 없었다면 밀롱가는 파트너를 찾아 헤매느라 매우 혼잡했을 것입니다.

부에노스아이레스의 까치룰로 밀롱가.

땅고 클럽 밀롱가에 오신 것을 환영합니다

Yes or No

까베세오는 보통 자기 자리에 앉아서 하는데 꼬르띠나가 흐를 때 미리 누구와 출지 생각해둔 뒤 새로운 딴다가 시작되자마자 남들보다 빠르게 눈빛을 보내는 것이 좋습니다. 단, 내가 간절하게 추고 싶은 사람이 있더라도 계속해서 눈빛을 보내면 실례이니 1초 정도 눈길이 머무르고도 성사되지 않으면 다른 곳으로 일단 시선을 돌렸다가 다시 돌아보도록 합니다. 같은 사람을 1초 이상 계속 뚫어지게 쳐다보고 있으면 실례가 되고, 만약 3번을 계속 쳐다봐도 상대가 끄덕이지 않는다면 나와 춤 출 의사가 없다고 판단하고 포기하도록 합니다.

까베세오가 이루어져도 여자는 바로 자리에서 벌떡 일어나지 말고 남자가 자신에게 오는지 꼭 확인하도록 합니다. 남자가 내 자리 앞에까지 와서 다시 한번 확실하게 눈빛이 교환되면 그때 플로어로 나가는 것이 좋습니다. 사람 많은 밀롱가에서는 주위 사람과 착각할 수 있어서 까베세오가 이루어진 후에도 플로어에서 만날 때까지 서로의 눈빛을 계속 보고 있어야 합니다.

사람이 많거나 밀롱가가 넓어 상대가 잘 보이지 않을 때는 남자가 상대의 자리로 다가가 까베세오를 하기도 합니다. 하지만 계속 옆에서 쳐다봐도 여자가 자신을 보지 않는다면 "No"의 의미이므로 혹시 자신을 못 본 게 아닌가 하고 톡톡 어깨를 치거나 그 밖의 다른 신체 접촉을 해서는 안 됩니다.

춤을 배우는 것보다 까베세오가 더 힘들다고 하는 분들도 많습니다. 원하는 상대가 나를 보지 않거나 눈빛을 보냈는데 거절했다고 해서 마음을 쓸 필요는 없습니다. 땅고는 낯선 나라에서 처음 보는 사람과도 출 수 있는 춤이지만 인간적인 존중과 친밀감이 만들어지지 않으면 오히려 함께 추기 어렵습니다. 춤을 추기 전 짧은 대화는 정말 중요한 역할을 하므로, 꼭 추고 싶은 이가 있다면 마주칠 때 자주 인사를 건네고, 춤을 잘 춘다는 칭찬과 함께 천천히 친밀감을 쌓는 것이 좋습니다.

다만 땅고는 의무적으로 추거나 강요되면 안 되므로, 한 곡 출 수 있겠냐고 직접적으로 묻는 행동은 서로를 불편하게 할 수 있습니다. 대신 마주칠 때마다 호감을 쌓아두면 까베세오가 이루어질 적절한 타이밍이 찾아옵니다.

"께레스 운 까페? ¿Querés un Café?" 커피 한잔할래?

부에노스아이레스의 야심한 밀롱가에서 이 질문을 듣는다면
신중하게 대답해야 합니다. "나와 같이 밤을 보낼래?"의 의미니까요.

춤의 시작은 대화로부터

부에노스아이레스에서 가장 유명하고 화려한 백화점은 서울의 명동을 연상시키는 플로리다 거리에 있는 갤러리아 파시피코입니다. 여기서 운영되고 있는 보르헤스 문화센터에서 아침부터 밤까지 땅고 수업이 정기적으로 열렸습니다. 운이 좋으면 가끔 우리가 좋아하는 마에스트로들의 세미나와 수업을 들을 수 있었습니다.

2023 세계탱고대회 총감독이자, 2006년 세계탱고챔피언이었던 마에스트라 나챠타 포베라는 혼자 수업을 하기 때문에 피구라 Figura* 를 알려주기보다는 베이스 테크닉을 많이 다루고 실용적인 이야기들을 많이 해주었습니다. 땅고를 어떻게 청하는지에 대해 중요도를 두어 설명했는데 밀롱가에 가면 무작정 춤을 추기 시작할 것이 아니라 사람들이 춤을 추는 것을 보며 누구와 어떤 곡을 출 것인지 관찰하는 시간을 가져야 한다고 이야기합니다.

그녀는 까베세오로 춤을 신청하고 실제로 한 딴다를 추는 연습을 하도록 지도합니다. 까베세오가 이루어지고 플로어에 나가면 음악의 첫 부분은 꼭 상대방과 이야기를 하게 했는데, 음악 시작 후 8박자나 16박자를 이

* **피구라 Figura** : 땅고 특유의 춤 동작들. 땅고 춤을 다양하고 재미있게 만드는 일련의 동작들로서 연속된 걷기, 사까다, 간초, 볼레오, 엔로스께, 바따다, 바리다 등의 베이스 피구라가 있습니다.

야기 나누는 시간으로 사용한 뒤 춤을 시작하도록 했습니다.

땅고 1딴다는 4곡으로 타인과 춤을 추기에 자연스러운 구성입니다. 첫번째 곡에는 상대방과 만나 플로어로 나와 가벼운 인사를 나누고 춤을 시작하여 리드와 팔로우를 읽기 시작합니다. 한두 곡을 더 추는 동안 두 사람의 춤의 호흡은 점차 잘 맞게 됩니다. 곡과 곡 사이에 가벼운 칭찬과 관심사를 물어보는 등 유쾌한 대화를 곁들인다면 마지막 곡이 끝난 후에는 친구가 되어 있을지도 모릅니다.

멋지게 손질된 머리, 좋은 향기, 심플하고 아름다운 옷, 잘 매치된 액세서리, 깔끔한 신발, 매력적인 목소리, 상대를 기분 좋게 만드는 칭찬과 해롭지 않은 약간의 거짓말, 좋은 안색, 우아한 춤이 준비되어 있다면 지금 이 밀롱가에서 내가 최고입니다. 세상에 밀롱가 같은 곳은 또 없습니다.

땅고 클럽 밀롱가에 오신 것을 환영합니다

세상에서 가장 우아한 춤, 땅고

까를로스 디살리 악단의 음악이 흐르고,

단아한 아브라쏘를 시작으로 부드럽고 긴 걷기를 많이 하며,

멈추어 있을 때 엘레강스하고 자연스러운 율동감이 보인다면

그 커플은 지금 땅고쌀론 스타일로 춤을 추는 것입니다.

땅고는 땅고쌀론 스타일에서 그 빛이 납니다.

영원한 땅고의 아이콘

"땅고쌀론은 단순하며 엘레강스하다.
그래서 매우 어려운 스타일이다."

땅고쌀론 스타일은 땅고의 황금기인 1940~50년대에 최고의 문화와 경제적 전성기를 누리던 부에노스아이레스에서 완성되었습니다. 찬란한 역사와 문화, 경제적 전성기의 풍요로움과 우아함이 가득 묻어나는 땅고 쌀론 스타일은 영원한 땅고의 아이콘으로 불립니다.

땅고쌀론 스타일

- 땅고쌀론은 일반 사람들이 추는 춤입니다. 전문적인 무용수가 추는 춤이 아니므로 혼동하지 말아야 합니다.

- 땅고쌀론 최고의 찬사는 '엘레강스하다'입니다. 그래서 서두르지 않고 차분하게 춤을 춥니다.

- 땅고쌀론은 길게 걷고 제자리에서 음악을 들으며 기다리는 순간을 즐깁니다.

- 땅고쌀론은 과장됨이 없고, 쇼를 하듯 깜짝 놀라게 하는 움직임을 하지 않습니다.

- 땅고쌀론은 알 삐소 Al Piso 즉, 저 밑바닥으로 심연을 찾듯 추는 춤입니다. 다만 잊지 않고 뜨거운 심장과 함께 Con Corazón 해야 한다는 것을 기억해야 합니다.

땅고를 만드는 3개의 에센스

땅고의 가장 완성된 미학은 엘레강시아 Elegancia 입니다. 사전적 의미로는 '우아함', '뛰어나게 아름다움'이라는 뜻이지만 땅고에서는 폭넓은 의미로 사용되어 '서로를 불편하지 않게 하다'라는 뜻으로 사용됩니다.

땅고를 추면서 서로를 불편하지 않게 하려면 집중력과 에너지가 필요합니다. 엘레강시아를 위해서는 시간이 필요합니다.

엘레강스함을 잃지 않으려면 3가지 에센스를 조화롭게 잘 활용하면 되는데 이것을 땅고를 추는 형식, 스페인어로 '포르마 Forma'라고 합니다.

땅고에서 포르마의 3가지 에센스는 까미나따 Caminata 걷기, **빠우사** Pausa 멈추기, **까덴시아** Cadencia 선율 입니다.

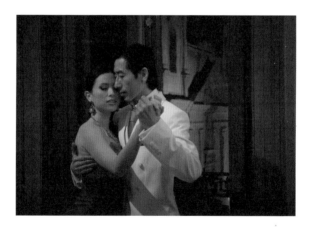

산 뗄모, 부에노스아이레스.

세상에서 가장 우아한 춤, 땅고

춤에 선율 넣어주기

1. 서있을 때 두 무릎을 부드럽게 쭉 펴고 섭니다.
 무릎을 완전히 펴는 것이 중요한 만큼 반드시 기억해야 합니다.

2. 걸을 때는 보폭만큼 무릎을 자연스럽게 굽히고 우리 커플이
 가장 멋져 보이는 보폭을 찾도록 합니다.

3. 멋진 동작을 할 때는 아브라쏘를 열어 두 사람 사이의 공간을 더 만들고,
 무릎을 많이 굽히면 안정적이면서도 눈에 띕니다. 땅고는 옆면이 보이는 춤
 이기 때문에 생각해 보면 매우 당연한 포르마라 하겠습니다.

4. 땅고는 추는 사람과 보는 사람이 한 공간에 있고 같은 높이의 플로어에서 보
 게 됩니다. 그래서 이런 높이의 변화가 춤을 재미있게 만들어 줍니다.

사랑의 묘약

땅고는 둘이 안고 하나가 되어야 출 수 있습니다.
안고 있는 두 사람이 조금씩 녹아서 서로에게 꼭 들어맞아야 합니다.
사랑이 필요하고 그 사랑을 뜨겁게 달궈줄 열정도 필요합니다.

이 모든 과정에는 시간이 걸리는데, 때로는 긴 시간이 되기도 합니다.
이 긴 시간을 버티게 해주는 사랑의 묘약이 있다고 어느 노장의 땅고
마스터가 귀띔해 주었습니다. 서로를 평생 안고 있게 해주는 사랑의 묘약
은 '닿되 닿지 않게 Tocar Pero No Tocar' 안아서 편안함과 부드러움이 넘쳐야
한다는 것입니다.

세상에서 가장 우아한 춤, 땅고

땅고를 추기 위해서 안는 것을 스페인어로 아브라쏘라고 합니다. 부에노스아이레스의 사랑 표현법을 그대로 담고 있습니다. 아브라쏘를 하기 전의 우리는 회사에 다니거나 가족을 돌보는 등의 일상을 보내는 평범한 한 사람입니다. 하지만 제대로 된 아브라쏘를 하는 순간 우리는 다른 차원으로 빨려 들어가 마치 지구 반대편 부에노스아이레스의 뜨거운 열기 속에 들어가 있는 듯한 기분을 느낄 수도 있습니다.

매너 있고 감동적인 아브라쏘는 땅게로 Tanguero*의 왼쪽 손가락 끝에서 시작하여 겨드랑이와 심장을 거쳐 오른쪽 가슴을 지나 온몸으로 퍼져 마주한 땅게라 Tanguera*의 심장을 관통하여 완전히 감싸 안습니다. 땅게라는 땅게로의 거울이 되어 이내 동화됩니다.

*땅게로 Tanguero, **땅게라** Tanguera : 땅고의 가치를 높게 추구하며 존경 받는 땅고 마스터를 뜻하며 남자는 땅게로, 여자는 땅게라라고 부릅니다.

땅고는 누구나 출 수 있습니다. 그러나 아름답고 부드러운 아브라쏘는 강한 의지로 긴 시간을 통해서 배우고 연습해야 얻을 수 있습니다. 땅고를 추면서 손과 가슴이 머무는 위치를 아름답고 부드럽게 지키기 위해 그가 얼마나 많은 노력을 했는지 어쩌면 우리가 상상하는 정도를 넘어설 수도 있습니다.

열정 없이 부자연스러운 아브라쏘를 하고 추는 땅고는 알맹이 없는 빈 껍데기와 같습니다. 열정과 부드러움이 가득한 아브라쏘를 할 수 있어야 땅고의 진정한 기쁨을 느낄 수 있으므로 내 몸으로 숨 쉬고 걸을 수 있는 한 좋은 아브라쏘를 찾아가는 것을 멈추지 말아야 합니다.

세상에서 가장 우아한 춤, 땅고

영혼의 종소리

파트너를 안을 때는 크고 넓게 멀리서부터 끌어안아야 합니다. 가슴과 두 팔로 만들어진 아브라쏘는 두 사람 몸속의 영혼을 공명시켜 사랑의 하모니를 만들어내고, 이내 두 사람은 종소리를 따라 빛 속으로 빨려 들어갑니다.

여기 누구나 좋아할 만한 아브라쏘를 제안해 봅니다.
남자의 왼손은 팔꿈치를 넉넉하게 열어서 자신의 눈썹과 어깨 사이에 두고, 오른손은 여자를 부드럽게 감싸 안습니다. 베소를 할 때와 똑같습니다. 무엇보다 중요한 것은 가슴을 릴랙스하고 안아야 하는 것이며, 남녀

가 같은 방향으로 바라보고 안으면 더욱 보기 좋습니다.

그중 가장 중요한 것은 아브라쏘의 이미지로 남자의 왼손 높이, 왼손과 왼쪽 턱과의 거리 그리고 왼쪽 팔꿈치가 바닥을 향하는 각도로 결정됩니다. 또는 남자의 오른쪽 손바닥 위치가 여자의 등에 위치하는지 아니면 여자의 허리에 위치하는지를 보고 구분하기도 합니다.

땅고의 아이덴티티는 아브라쏘의 이미지와 걷는 스타일, 그리고 사용하는 피구라에 있습니다. 그 중 가장 중요한 것은 아브라쏘의 이미지입니다. 여유로운 한량과 같은 땅게로들이 생겨나고 히로 Giro* 가 개발되면서 불후의 명작과도 같은 수많은 땅고 동작들이 탄생합니다. 그 당시 유명 밀

*히로 Giro : 회전 동작의 통칭. 주로 리더를 중심으로 두고 팔로워가 회전하여 제자리로 오는 동작을 뜻합니다.

롱게로들은 하루에 하나씩 경쟁적으로 재미있는 동작을 개발하고 끝없는 연습을 통해 마스터한 뒤, 밀롱가에 가서 직접 추어 보이고 성공시키는 것이 가장 큰 즐거움이자 자랑거리였다고 합니다.

이렇게 단련된 아브라쏘는 각 지역과 밀롱가의 특성을 보여주며, 더 나아가 그 사람의 모든 것을 이야기해 줍니다. 그래서 내가 지금 당장 초라하고 못나 보이더라도 크고 넓게, 사랑스럽고 열정적으로 안아야 합니다. 우리는 각자의 내면에 가늠 못 할 잠재력을 가진 사람들이므로 내 안에 숨어있는 열정과 우아한 힘을 아브라쏘로 이끌어내야 합니다. 그러면 반드시 그 아브라쏘에 합당한 존경과 사랑을 받는 땅게라, 땅게로가 되어 있을 것입니다.

공간에 대한 통찰

땅고는 다른 어떤 퍼포먼스보다 공간에 대한 통찰이 필요한 춤입니다. 안기를 하는 순간 사람이라는 움직이는 공간과 마주하게 됩니다. 아브라쏘는 땅게라와 땅게로 사이의 공간이고 밀롱가는 사람과 사람 사이의 공간입니다.

사람과 사람 사이의 공간은 아주 중요합니다. 한국 사람인 우리는 대체로 한솥밥을 먹는 문화로 너의 공간도 내 공간, 내 공간도 내 공간 같은 의미일 때가 많습니다. 땅고가 시작된 부에노스아이레스는 각각의 접시 문화로, 상대의 공간을 존중합니다. 이것은 한편으로 상대가 나의 공간에 들

어오는 것에 민감해할 수 있다는 이야기입니다.

남자와 여자의 아브라쏘 공간은 춤출 수 있을 만큼만 가까워져야 합니다. 우스갯소리로 매너가 좋고 춤을 잘 추면 아주 가까워지지만 그 반대면 춤 출 수 없을 만큼 멀어진다는 이야기가 있습니다. 땅고를 알면 아브라쏘와 함께 공간을 보는 능력이 생기고, 공간을 쓰는 것을 보면 그 사람이 어떤 사람인지 알 수 있습니다.

사랑받는 아브라쏘 사용법

▪ 땅고 아브라쏘의 비밀은 '닿지만 닿지 않듯이 Tocar Pero No Tocar' 입니다.
 부드러움의 극치는 여기서 드러납니다.

▪ 걸을 때는 살짝 열어 풀어주고 멈출 때는 더 가깝게 안아줍니다.

▪ 아브라쏘를 할 때는 항상 열정적으로 합니다.

세상에서 가장 우아한 춤, 땅고

아브라쏘에서 중요한 네 개의 공간

1. 남자의 왼손이 얼굴과 너무 가까우면 답답해 보이고
 너무 멀면 지루해 보이며, 어깨 밑으로 내려가면 둔해 보이고,
 눈썹 위로 올라가면 오만한 느낌이 듭니다.

2. 여자의 오른쪽 손목과 팔꿈치는 남자를 배려하는 정도를,
 손목의 각도는 자기 희생의 정도를 나타냅니다.

3. 남자의 오른쪽 팔과 여자의 왼쪽 팔 안쪽의 공간은 친밀함의 기준으로도
 이야기하는데 너무 붙어 있으면 부담스럽고, 너무 떨어져 있으면
 소심해 보입니다. 손으로 당기면 욕심이 많고, 가슴을 내밀면 땅고를
 모른다고 합니다.

4. 남녀의 하복부 사이 공간은 춤을 추는 공간입니다. 붙어 있으면 성욕이 강
 해 보이고, 엉덩이를 너무 뒤로 빼면 두려움이 많아 보입니다.

세상에서 가장 우아한 춤, 땅고

2 X 4 = 땅고

2명이 4개의 다리로 안고 추는 춤인 땅고를 2X4라고 표현합니다. 파트너와 함께 호흡을 맞추며 걷다 보면 안 쓰던 근육까지 사용하게 되므로 오랜 시간 땅고를 춘 사람들은 자신도 모르는 사이에 아름다운 선의 엉덩이와 다리를 갖고 있는 경우가 많습니다.

땅고는 두 사람이 안고 걸어야 하므로 균형을 유지하면서 올바른 자세로 서로를 안을 수 있어야 합니다. 한 발에 중심을 두고 설 수 있어야 하며, 안은 상태에서 두 사람 사이의 공간을 만들고 춤추는 동안 이 공간을 안정적으로 유지해야 합니다. 신체 중심이 상대의 공간으로 넘어가지 않으

면서도 가깝게 유지하기 위해 무게 중심은 천골과 코어 부위에 유지되어야 합니다. 가슴과 등은 자신있고 반듯하게 펴고 갈비뼈가 튀어나오지 않게 릴랙스 합니다. 팔을 이용하여 편안하게 안기 위해 견갑골, 어깨, 팔꿈치가 자연스럽게 움직일 수 있어야 하며 이 모든 자세를 '엘레강스한 자세'라고 말합니다.

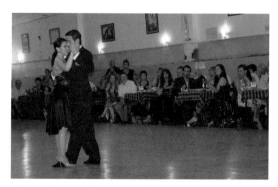

부에노스아이레스, 라 발도사에서의 공연.

다리가 길어져요

땅고쌀롱 마스터는 가슴 위는 사랑을 하고 가슴 아래부터는 춤을 춘다고 합니다. 이는 다리가 가슴 아래부터 시작 된다는 의미이고 실제로 가슴부터 다리에 붙어있는 영혼의 근육인 장요근이 그렇게 기능하고 있습니다. 그래서 길어진 다리로 걷고 우아하게 춤을 춥니다.

대부분의 사람들이 일상에서 걸으며 생활하지만 땅고의 특별한 걷기는 길고 고독한 수양 과정을 걸쳐 완성된 자신을 드러내는 일입니다. 간단해 보이지만 무릎을 굽힐 줄 알아야 하고 또한 펼 줄도 알아야 합니다.

땅고를 추기 위한 기본 자세를 유지하기 위해서는 자신감과 열정적인 사랑, 존중이 담긴 태도가 필요한데 이는 드라마틱한 감정을 자아내면서 최적의 신체 상태를 만들어 줍니다. 특히 엘레강스하며 길게 걷고 유려한 패턴을 자랑하는 땅고쌀론 스타일은 최고로 손꼽힙니다.

첫눈에 반하다

땅고를 잘 추는 사람을 보면 첫눈에 반하게 됩니다. 멋진 자세와 몸짓 때문입니다. 천만 번을 강조해도 지나치지 않은 땅고의 기본 자세, '비엔 빠라다 Bien Parada*'에 대해 이야기해 보겠습니다.

비엔 빠라다를 만드는 데에는 오랜 시간이 걸립니다. 그리고 동시에 좋은 마에스트로의 손길이 절실히 필요합니다. 땅고를 잘 알아야 하고 그 사람의 신체적 특징을 비롯하여 커플의 성품과 성향도 알아야 합니다.

*비엔 빠라다 Bien Parada : 잘 서기. 춤을 시작할 때와 빠우사의 순간에 두 무릎을 쭉 펴고 곧게 서 있는 상태를 말합니다.

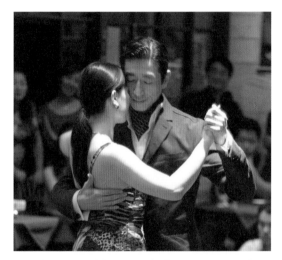

프리마베라 땅고 페스티벌 공연 - 로열탱고하우스, photo by 브루니.

이렇게 한 번 정한 스타일은 평생을 갑니다.

비엔 빠라다는 아름다운 집을 고르는 것과 같아서, 땅게로는 정성을 들여 멋들어진 정원이 딸린 아름다운 집을 만들고, 땅게라는 우아하게 실내장식을 합니다. 이렇게 완성된 비엔 빠라다의 에너지는 춤추는 동안 항상성을 가지고 유지됩니다. 이 뜨거운 열정과 달콤한 사랑을 컨트롤하는 것이 엘레강시아입니다.

부에노스아이레스로의 첫 여정인 2006년으로 거슬러 올라가 보면, 그 당시 땅고 마에스트로들로부터 얻은 배움들 중 비엔 빠라다가 무엇보다 중요했습니다. 이를 위해 능동적으로 바닥을 밀고 서있어야 한다는 것은 전혀 들어본 적이 없는 새로운 개념이자 놀라운 발견이었습니다. 아직도 마에스트로 하비엘 로드리게스의 외침이 뇌리에 남아있습니다. "레반떼!

레반떼! Levante! Levante!""제발 일으켜 세워, 일어나란 말이야!"

여러분은 일상에서 자신의 본래 고귀함보다 훨씬 더 자신을 낮추어서 살고 있습니다. 아름다운 웃음, 또렷한 목소리, 생기 가득한 본래의 모습이 사회와 삶의 무게에 눌려 제대로 나래를 펴지 못하고 숨겨진 채 지내는 경우가 많습니다. 자기 내면에 있는 생기와 잠재력을 한껏 모아 채운 상태, 그것이 비엔 빠라다의 모습입니다.

미간은 살짝 올라가고 눈썹 양 끝은 내려오고, 기쁨의 눈빛이 흘러나오면서 입꼬리가 올라갑니다. 배짱이 두둑해지고 몸의 중심이 허리에서 천골로 내려와 무릎 안쪽이 곧게 펴지며 몸의 무게감을 느끼는 경험을 하게 됩니다. 발부터 발목 안쪽과 무릎 안쪽을 연결하는 최단거리를 찾게 되면, 그동안 몰랐던 목뼈의 존재를 느끼면서 어떤 상황에서도 숨쉬는 것을

잊지 않게 됩니다. 이어 두 눈을 척추의 끝 부분에 실을 수 있게 되면 어깨에 얹혀졌던 삶의 무게를 벗어던질 수 있게 됩니다. 이렇게 비엔 빠라다를 하면 나를 희생하지 않아도 타인을 안을 수 있게 됩니다.

비엔 빠라다는 엘레강스함을 몸으로 표현하는 것으로, 엘레강스하다는 것은 나의 중심을 지키며 상대의 중심을 존중하기에 서로 가까이 다가서도 불편하지 않다는 뜻입니다.

걷기가 주는 기쁨

아브라쏘의 기쁨은 첫 호흡부터 우리가 이미 알고 있습니다. 태어나면서 심장으로부터 느끼는 사랑 그 자체이기 때문입니다. 그러나 걷기의 기쁨은 배움과 노력 없이는 영원히 모를 수도 있습니다.

비엔 빠라다를 한 후 가슴 아래부터 시작되는 땅고의 다리를 느끼게 되고, 그곳을 자유롭게 사용할 수 있게 된다면 걷기의 희열을 알게 됩니다.

땅고 걷기의 미학

부에노스아이레스에서 만난 나챠타 포베라는 그녀의 특강에서 다음과 같은 이야기를 했습니다.

"땅고는 에세나리오와 다릅니다. 밀롱가에서 추는 소셜 댄스이기 때문에 모르는 사람과 서로 출 수 있어야 합니다. 그래서 가장 중요한 것은 걷기이며, 안정된 걷기가 가장 아름답다고 생각합니다.

땅고 에세나리오도 아름답습니다. 하지만 나에게는 걷기가 더 아름답습니다. 발끝으로 걸어다니고 힙과 무릎을 많이 움직이는 것은 다른 춤입니다. 발레나 살사 등과 달리 땅고에서는 그럴 필요가 없습니다."

멈춤도 춤이다

땅고쌀론 스타일을 알아보는 데 있어 가장 확실한 것은 춤의 여백입니다. 음악과 같이 멈추어 있는 듯 보이나 에너지를 축적하며 한껏 채워지는 순간을 땅고의 여백인 빠우사 Pausa 라고 합니다. 이 축적된 에너지의 최고봉, 빠우사의 절정은 뒤로 넘어질 듯이 걷는 까이다 Caida 에서 볼 수 있습니다. 빠우사를 잘하기 위해서는 리듬을 잘 들어야 하고, 멜로디는 더욱 잘 들어야 합니다. 빠우사는 그저 멈추어 쉬면서 기다리는 것이 아니라 다음 멜로디를 찾아서 춤추고 있는 현재 진행형 ing 상태입니다.

어떻게 걷는지가 가장 중요하게 여겨질 때가 있고, 때로는 아브라쏘가 가

장 소중하게 여겨질 때가 있습니다. 그러나 지금은 언제 멈춰서 어떻게 쉬어야 하는지가 무엇보다 중요합니다. 아브라쏘와 걷기가 사랑과 열정이라면, 빠우사는 평화입니다. 3분 안에 인생을 꼭꼭 눌러서 담을 수 있는 땅고라는 춤에서 빠우사가 주는 여백의 순간은 매우 중요한 의미를 가집니다.

땅고야, 롤러코스터야?

땅고는 후에고 Juego, 하나의 놀이라고 합니다. 롤러코스터처럼 높낮이가 있어야 흥이 나고, 흥이 나야 잘 놀 수 있습니다. 이것을 까덴시아 Cadencia [•]라고 합니다.

까덴시아는 시 또는 음악에서 운율이나 선율 등으로 표현되고 땅고에서는 율동성을 말합니다. 다니엘 나꾸치오 & 크리스티나 소사 마에스트로는 까덴시아가 춤에 심장을 넣어준다고 이야기합니다. 까덴시아는 춤의 높낮이를 통해 표현되는데 특히 땅고쌀론을 출 때 이런 높낮이의 변화가

[•]**까덴시아 Cadencia** : 운율, 높낮이의 변화로 만들어지는 춤의 선율을 뜻합니다.

춤을 즐겁고 재미있게 만드는 큰 요소로 인식됩니다.

멈춰 있을 때는 무릎을 편안하게 완전히 펴고, 걸을 때는 보폭에 맞게 자연스럽고 부드럽게 무릎을 굽혀가며 걷습니다. 피구라를 할 때는 중심을 안정적으로 유지할 수 있도록 무릎을 많이 굽히고 아브라쏘를 열어 공간을 만듭니다. 까덴시아는 멈춰 있을 때, 걸을 때, 피구라 할 때를 각각 구분해 주며 자연스러움과 함께 춤추는 이에게 특별한 색을 입혀줍니다.

까덴시아 없이 일정한 높이로 움직이면 춤이 재미없어지고 생동감이 없습니다. 까덴시아는 두 사람 사이의 커넥션을 리드미컬하게 연결해서 리드와 팔로우를 정확하게 만드는 역할을 합니다. 춤의 탄력성을 더 잘 느낄 수 있기에 땅고를 출 때 최고의 에너지가 나올 수 있게 해 줍니다.

인생을 바꾸는 땅고의 호흡

보통 '땅고를 추기 어렵다'는 말을 할 때 땅고를 추면서 숨쉬기 어렵다는 의미인 경우가 많습니다. 뽀르떼뇨 Porteño*들은 숨을 참는 법을 배우지 않습니다. 우리나라 사람들은 어려서부터 조용히 숨을 죽이고 주변을 의식하는 교육을 받던 때가 있었습니다. 지금 나의 몸에 들어오는 숨과 나가는 숨이 온전히 자신의 것인지 가만히 느껴보시기 바랍니다.

*뽀르떼뇨 Porteño : 항구를 뜻하는 '뿌에르또 Puerto'에서 유래된 단어로 땅고의 발상지인 부에노스아이레스 사람을 일컫습니다. 항구 사람들 특유의 강한 캐릭터와 자부심을 땅고와 견주어 표현할 때 자주 사용합니다.

여러분의 숨은 길들여져 있습니다. 땅고를 배운다는 것은 길들여진 숨쉬기에서 자신의 호흡으로 바꾸어 가는 과정입니다. 땅고를 가르치는 것은 어렵지 않습니다. 그러나 땅고를 추면서 숨 쉬는 것을 가르치기는 어렵습니다. 땅고를 출 때의 호흡과 일상생활의 호흡은 완전히 다르기 때문입니다.

춤추기 전 반드시 호흡을 바꾸어야 합니다. 호흡이 바뀌면 분위기가 바뀝니다. 분위기가 바뀌면 기분이 바뀌고, 기분이 바뀌면 인생이 바뀝니다. 단 한 번의 호흡으로 분위기를 바꿀 수 있다면, 당신은 이미 땅고 마에스트로입니다.

땅고의 호흡은 낮은 곳에 위치한다는 것을 반드시 기억하며 가쁘고 들떠 있는 호흡을 해서는 안 됩니다.

강하게 – 약하게 – 길게 – 짧게

이 4가지 호흡이 섞이면 에모씨온 Emoción 감정 이 되고, 에모씨온이 파트너
와 함께 할 때 대화가 됩니다.

이 대화가 서로의 공감을 일으키면서 큰 기쁨이 샘솟게 됩니다. 그래서 땅
고를 플라세르 Placer 기쁨 라고 하며, 플라세르가 없으면 땅고가 아니라고
이야기 합니다. – Tango es un Placer 땅고는 기쁨이다.

쉬운 뮤지컬리티

땅고는 부에노스아이레스의 리듬을 담고 있습니다. 당연히 뽀르떼뇨들은 이 리듬을 태어날 때부터 들어왔고 어린 시절 걷기 시작할 때부터 리듬을 탑니다. 그들이 걷는 힘의 원천은 자신감입니다.

그 때문인지 자라면서 자신이 가고 싶은 길을 망설임 없이 걷습니다. 내일을 생각하지 않고 오늘을 걷는 그들은 지금 이 순간을 즐기는 사람들입니다.

땅고에서 제일 중요한 숫자는 8입니다. 8까지만 셀 수 있으면 땅고를 배울

수 있다고 합니다. 8박자가 땅고 호흡의 기본 단위가 되는데, 프라쎄 Frase●의 절반 즉 쎄미 프라쎄입니다. 8박자를 두 번 반복하면 프라쎄가 됩니다. 세미 프라쎄가 시작되고 끝나는 것을 느끼고 프라쎄가 끝날 때의 빠우사를 느끼면 뮤지컬리티의 절반이 완성됩니다. 그다음은 박자 즉 꼼빠스 Compás●에 걷는 것입니다.

땅고 뮤지컬리티의 기본은 정확한 꼼빠스에 삐사르 Pisar 발을 딛다 를 하는 것으로, 삐사르의 기본은 발이 바닥에 닿음과 동시에 중심이 실리는 것입니다. 꼼빠스에 삐사르를 할 수 있는 테크닉이 생겼다면, 프라쎄를 존중하

●**프라쎄** Frase : 악구. 동일한 음악적 흐름 한 단위를 의미합니다. 1개의 프라쎄는 16띠엠뽀로 구성되고 쎄미 프라쎄는 8띠엠뽀입니다.

●**꼼빠스** Compás : 비트 혹은 박자. 땅고에서 꼼빠스는 박자, 리듬 등을 의미합니다.

며 춤을 춥니다. 보통 남자가 프라쎄를 열고 여자가 마무리하는 모습입니다.

프라쎄를 존중한다면 이제 빠우사와 춤을 추게 됩니다. 꼼빠스를 지키고 프라쎄를 존중하며 빠우사와 춤을 출 수 있게 되었다면, 마지막으로 땅고에 자신만의 마티스 _{Matiz 색조} 를 입힙니다. 30년이 지나도 똑같이 출 수 있는 자신만의 뮤지컬리티를 찾을 때까지요.

땅고 마에스트로들의 가르침

2006년 10월 부에노스아이레스에 도착한 후

여러 마에스트로를 찾아가 땅고를 배웠습니다.

모두 개성이 강하고 배울 점이 많은 마에스트로들이었지만

그중 기억에 남는 마에스트로들의 스타일과

레슨법에 대한 이야기를 해보고자 합니다.

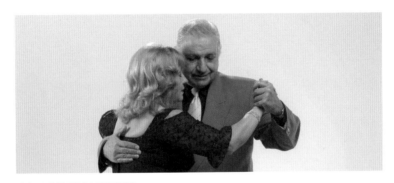

마에스트로 깔리토스&로사 페레즈.

깔리토스와 로사
마에스트로의 마에스트로

로맨틱 땅고쌀론 스타일의 살아있는 전설인 거장 깔리토스와 로사는 땅고의 전통을 존중하여 부드럽고 자연스러운 아브라쏘와 엘레강스함을 추구합니다. 1950년대 땅고 황금기의 스타일을 그대로 이어받아, 특히 아브라쏘를 통한 파트너 사이의 교감, 커넥션과 우아한 걷기가 주요 스타일이며 본인의 이름을 딴 멋진 정통 피구라도 있습니다. 땅고쌀론은 일반 사람들이 추는 소셜 댄스라는 것에 중점을 두고 이를 바탕으로 땅고의 미학을 추구합니다. 일반적으로 '땅고'라고 하면 바로 이 '땅고쌀론 스타일'을 먼저 떠올립니다.

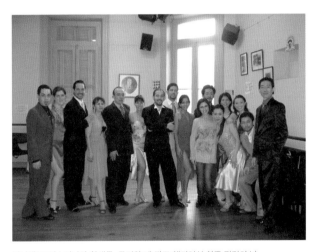

다니엘&크리스티나와 학생들. 문디알 데 땅고 챔피언십 최종 점검의 날.

다니엘과 크리스티나
전천후 하이브리드

'땅고 챔프들의 챔프', 다니엘과 크리스티나는 세계 땅고 챔피언을 포함한 굵직한 4개의 챔피언 타이틀을 보유한 마에스트로입니다. 이들은 완벽한 에세나리오와 땅고쌀론 스타일을 동시에 구현할 수 있는 하이브리드 땅고 스타일의 가장 유명한 마에스트로입니다.

이분들의 천재적 땅고 레슨 스킬은 땅고 국제교육표준으로 삼아도 전혀 손색이 없을 만큼 뛰어난 것으로 정평이 나 있습니다. 특히 이들이 보유한 피구라 스킬은 살아있는 땅고 박물관으로 불릴 만큼 방대합니다.

보에도에 있는 제랄딘&에세끼엘의 스튜디오에서.

제랄딘과 에세끼엘
언리미티드 스타일

현대 땅고의 새로운 패러다임을 만든 제랄딘과 에세끼엘은 정통 땅고의 아브라쏘에 근간을 두고 자연스럽고 제한 없는 움직임을 중요시하며, 땅고 형식 내에서 최대한의 자유를 누리는 것에 중점을 둡니다.

상체 리드에 중심을 두고 밀착된 아브라쏘에서 조금 더 공간을 만들어 최소한의 엘레강스와 최대한의 자유로운 땅고를 추구합니다. 땅고쌀론과 에세나리오 사이에 경계를 두지 않는 범상치 않은 신비함을 지닌 땅고 마에스트로입니다.

마에스트로 하비엘 로드리게스.

하비엘 로드리게스
정통과 실용, 두 마리 토끼를 잡다

땅고의 신이라는 닉네임을 가진 하비엘은 땅고쌀론이 가장 우아한 형태의 센트로 스타일로 변화된 춤을 보여줍니다. 군더더기 없는 멋진 피구라들과 부드럽고 유머러스한 레슨 스킬, 그리고 땅고에 대한 심도 깊은 통찰력을 가지고 있습니다. 땅고의 미학과 실용적인 면, 즉 땅고쌀론과 센트로 두 가지를 완벽하게 믹스한 스타일의 마에스트로입니다.

까사 데 깔리토스 - 깔리토스의 집

부에노스아이레스 교외에 있는 평범한 가정집이지만 이곳에서 수많은 마에스트로들이 탄생했습니다. 깔리토스는 현존하는 땅고쌀론 최고의 마에스트로 중 한 분으로 땅고 황금기를 풍미했던 정통 땅게로이기도 합니다. 그는 가장 완성된 땅고쌀론 스타일을 보존하고 있으며, 만약 여러분이 스페인어를 할 수 있고 그와 인연이 닿는다면 그야말로 땅고의 금광을 발견한 것과 같습니다.

커피를 마시며 시작되는 땅고 수업. 땅고는 하나의 이야기입니다.

땅고 마에스트로들의 가르침

깔리토스는 집에 초대한 제자와 보통 한 번에 두 시간 정도를 같이 보냅니다. 1시간은 땅고에 대한 상담과 땅고의 역사 및 에센스에 대한 이야기, 우리가 지닌 모든 궁금증을 해소하는 커피 타임입니다. 나머지 1시간은 땅고를 추면서 말 그대로 땅고의 에센스를 듬뿍 뿌려줍니다.

깔리토스는 정확한 분이라서 시간 약속을 잘 지키는 것을 좋아합니다. 하지만 아르헨티노라서인지 약속에 한참 늦더라도 덤덤하게 웃으며 받아줍니다.

만난 지 6년 차가 되면 손님은 어느새 식구가 됩니다.

반갑게 열쇠 꾸러미를 들고 마중 나오시는 마에스트로 깔리토스.

땅고 마에스트로들의 가르침

———

93

아낌없이 주는 나무처럼 늘 사랑스러운 마에스트로는 무명의 아시아 댄서를 땅고의 본고장 부에노스아이레스에서 중요한 자리를 잡도록 만들어 줄 정도의 놀라운 실력과 지혜를 가지고 있습니다.

'땅고 추듯이 인생을 살면 막힘이 없다'고 이야기하시던 마에스트로 깔리토스로부터 우리는 세 가지를 배웠습니다.

땅고, 제자를 성장시키는 법, 그리고 인생을 사는 법.

배움의 여정

우리가 상상하는 것보다 많은 사람들이 땅고를 배우고 있습니다. 처음 밀롱가에 가면 '아니 이렇게 많은 사람들이 나만 빼놓고 땅고를 추고 있었다니!'하고 놀라게 될 것입니다.

사람들은 땅고 음악이 듣기 좋아서, 땅고 춤이 보기 좋아서, 땅고에 내재된 엘레강스한 느낌이 좋아서, 열정과 센슈얼한 강한 에너지에 끌려서 등 수많은 이유로 땅고를 배우기 시작합니다. 그러다 어느 날 드는 생각이 있습니다.

'내가 왜 이렇게 땅고에 많은 시간을 쓰고 있지?'

많은 이들이 땅고에 입문한 뒤 비슷한 고민을 한 번쯤 합니다. 그 고민의 원인은 우리 스스로 땅고에 값을 매겼기 때문입니다. 땅고는 우리가 매긴 값과 상관없이 재화와 시간을 초월하여 무한한 가치를 지닙니다.

자신의 모든 것과 영혼까지 걸고 땅고를 추는 사람들이 있습니다. 그들과 함께한다면 자신이 소유한 땅고의 무한한 가치를 깨닫고 즐길 수 있게 됩니다. 땅고의 정도는 많이 배우고 연습해서 멋지고 아름다운 최고의 땅게로, 땅게라가 되어 춤추는 것입니다. 쉽고도 어렵지만 역시 정도가 가장 짧은 지름길입니다.

초반의 배움이 지속되다가 인연이 닿은 마에스트로를 정한 뒤 존중하고 믿게 되면 비로소 본격적으로 땅고의 배움이 시작됩니다. 존중과 믿음은 사랑이 되고, 땅고는 마에스트로에게서 제자에게로 흘러 들어갑니다. 그

과정이 끝나면 마에스트로의 세례와 같은 한마디 말 "나는 너희의 땅고에서 더 이상 고칠 것이 없다."와 더불어 땅고의 배움은 종착역에 도착합니다. 그 제자는 다시 마에스트로가 되고 존중과 믿음, 사랑으로 순환됩니다.

진실을 이야기하자면, 세상에 나에게 딱 맞는 땅고 마에스트로는 없습니다. 특별하고 엘레강스한 스타일을 가진 마에스트로들에게서 좋은 점을 하나씩 배운 뒤, 다시 모두 버리고 자신만의 스타일로 재창조하는 것이 땅고의 진정한 스타일링 비법이라고 할 수 있습니다.

다시, 부에노스아이레스

'이번이 마지막이겠지'

부에노스아이레스를 떠나오기 며칠 전부터 혼잣말로 중얼거립니다. 항상 떠나오기 전에는 마지막을 다짐하지만, 어느 순간에 다시 부에노스아이레스의 돌길을 걷고 있는 자신을 마주하게 됩니다.

부에노스아이레스는 꿈같은 도시입니다. 남미의 파리라 불리며 최고의 번성기를 누린 1950년대를 상상하면 아마도 어떤 이의 인생 최전성기를 보는 느낌일 것 같습니다. 멋진 중절모를 쓴 마초적 분위기의 땅게로들과 곱게 차려입은 귀부인들, 카페 창문에 매달려 이들이 추는 땅고를 코가

파래지도록 보고 있는 모쏘 Mozo*의 아들. 한때 갈 곳 없고, 설 곳 없던 빈곤한 유럽 이민자들이 머물 수 있었던 마지막 항구 도시였던 부에노스아이레스의 모습입니다. 이렇게 거칠고 위험스러우면서도 센슈얼한 곳에서 태어난 땅고. 땅고는 이 모든 것을 감춘 채 우아함과 정열을 뿜으며 시간과 공간을 초월하여 존재하고 있습니다.

*모쏘 Mozo : 부에노스아이레스에서 웨이터나 종업원을 뜻합니다.

Soy Yo! '나는 나야'

아르헨티나는 많은 인종과 문화가 섞여 발전해 온 이민 국가로 다양성이 확실히 존재합니다. 단일민족 성향이 강한 우리나라는 아직 나와 다른 것을 쉽게 인정하지 못하는 경향이 남아있습니다. 우리말에도 이런 성향이 나타나는데, '다르다'와 '틀리다'를 종종 같은 의미로 쓴다는 것이 그 예입니다. 영어나 스페인어에서는 다른 것 Distinto 은 틀린 것 Incorrecto 과 전혀 다른 의미라 단어를 혼용하는 경우가 없습니다.

뽀르떼뇨들은 그들의 생각과 다른 것을 보고 들어도 크게 불편함을 느끼지 않는데, 이것은 존중이기도 하고 한편 무관심이기도 했습니다. 나와

다른 사람의 생각이나 취향이 다른 것은 당연한 것이라 생각합니다. 같은 이유로 다른 사람이 나에 대해 뭐라 하든 크게 신경을 쓰지 않습니다. Soy Yo! '나는 나야'가 강합니다. 그래서 누구를 따라 하거나 흉내 내는 것을 좋아하지 않습니다.

부에노스아이레스에서 만난 땅고 댄서들도 남들과 다른 뭔가를 찾으려고 애썼습니다. 어느 정도 테크닉이 완성되면 그들 자신의 아브라쏘와 피구라를 만드는 데 집중했습니다. 그들은 카피한다는 말을 잘 쓰지 않습니다. 오히려 카피하지 말라고 이야기 합니다. 대신 로바르 Robar 한다는 말을 쓰는데 그 의미는 '훔치는 것'입니다. 다른 땅고 댄서의 좋은 것을 보면 로바르하고, 그들의 개성이 녹아들어 독자적인 것이 됩니다.

부에노스아이레스의 길거리 댄서와.

땅고 마에스트로들의 가르침
———

다녀오기만 해도
근사한 땅게라가 되는 마법

땅게라가 부에노스아이레스에 다녀오면 춤이 달라져서 온다고 이야기합니다. 그리 오랜 기간 머물지 않더라도 부에노스아이레스의 밀롱가에서 춤을 많이 추고 돌아오면, 한국의 땅게로들은 뭔가 느낌이 다르다며 그녀들과 함께 땅고를 추고싶어 합니다. 무엇이 달라진 걸까요.

아마 그것은 여자를 배려하는 문화에 익숙해져 춤출 때 긴장감이 사라진 것과 정통 땅고 뮤지컬리티에 강한 영향을 받았기 때문일 것입니다. 뽀르떼뇨들은 선천적으로 동양인보다 하체가 튼튼한 편이고, 오랜 기간 춤을

추다 보면 상체에 불필요한 힘이 빠져 부드러워집니다. 밀롱게로들은 프로 댄서가 아니기 때문에 멋진 자세나 편안한 아브라쏘를 하지는 못하더라도 부드러운 안기와 유연한 땅고를 구사합니다. 무엇보다 땅고 음악과 하나인 듯 잘 움직입니다. 땅고를 잘 추는 이들이 많은 밀롱가에 가면 플로어에 사람들이 가득 차 있더라도 그들이 모두 같은 음악에 맞춰 춤을 추는 것을 확실히 느낄 수 있는데, 이럴 때 론다의 흐름이 아주 좋다고 말합니다. 정말 시계 반대 방향으로 모두가 같은 속도로 돌아가며 춤을 추는 멋진 순간입니다.

이 틈에서 땅고를 추다 보면 자연스럽게 뮤지컬리티 흐름에 따라 함께 움직이게 됩니다. 현지 밀롱게로들의 능숙한 말솜씨도 한몫합니다. 여자가 즐거우면 춤은 절로 춰진다는 것을 많은 경험을 통해 터득했을 것입니다.

한국에 오면 사람들이 감탄하며 뭔가 다른 그 느낌을 칭찬하는데, 사실 그리 오래 가지 않습니다. 꽃에 물을 주는 듯하던 남자들의 찬사가 없으니 혼자 신나 춤을 추는 것에도 한계가 오게 됩니다. 어느새 활짝 피었던 꽃은 시들고 부에스아이레스의 호흡이 사라진 땅고에 다시 익숙해지게 됩니다.

나중에 도저히 그 느낌을 어떻게 다시 찾아야 하는지 몰라 답답해하지만 별 방법이 없어 계속 찾아가게 되는 곳이 부에노스아이레스입니다. 그래서 그곳은 한 번 가긴 힘들어도 한 번 간 사람은 계속 가게 된다 말하곤 합니다.

부에노스아이레스의 자존심, 땅고

축구가 아르헨티나의 자존심이라면 땅고는 아르헨티나의 심장인 부에노스아이레스의 마지막 자존심입니다. 쇠락한 과거의 영광을 뒤로 하고, 무너진 자존심을 채워서 다시 세운 것이 부에노스아이레스의 땅고입니다. 대부분의 땅고 댄서들은 엘레강스하고 성숙하며 인내심이 아주 강합니다. 이것은 바로 땅고의 속성이기도 합니다. 거의 모든 뽀르떼뇨들은 그들만이 진정한 땅고를 출 수 있다고 생각합니다.

많은 땅고 마에스트로들은 다른 나라에서 땅고를 가르칩니다. 하지만 그들 역시 진정한 땅고는 부에노스아이레스에 있다고 믿습니다.

땅고 마에스트로들의 가르침

땅고가 인류의 보편적 춤으로 성장할 수 있었던 것은 인간의 공통 분모인 관능과 쾌락의 옷을 입고 있기 때문입니다. 하지만 그 관능과 쾌락 속에 숨어있는 땅고의 진정한 힘은 내가 살고 있는 영토와 그 민족에 대한 자부심에서 나오는 열정입니다.

땅고가 보편적인 예술의 속성에서 살짝 벗어나는 것은 바로 땅고의 보이지 않는 문화적 코드, 애국심 때문이라고 하겠습니다.

무대가 주는 벅찬 희열

땅고는 19세기 말 당시 흙길에서 시작해서

돌길로, 그 후 대리석과 원목이 깔린 쌀론으로,

그리고 마지막은 스테이지로 갑니다.

일반인들이 밀롱가에서 추는 춤을 땅고 데 쌀론,

땅고 댄서들이 무대에서 추는 춤을 땅고 데 에세나리오 라고 합니다.

MUNDIAL DE TANGO

땅고 데 피스타 심사기준

Circulación
춤의 흐름을 타는 원숙도

Musicalidad
음악성

Elegancia & Conexión
우아함과 하모니

무대가 주는 벅찬 희열

세계 최대 규모의 땅고 대회

부에노스아이레스에서 열리는 세계 땅고 대회의 정식 명칭은 문디알 데 땅고 Mundial de Tango* 로, 땅고 데 피스타와 땅고 데 에세나리오 부문 으로 이루어집니다. 이 중 땅고 데 피스타 부문의 심사기준은 춤의 흐름 을 타는 원숙도 Circulación, 음악성 Musicalidad, 우아함과 하모니 Elegancia & Conexión 등 입니다.

*문디알 데 땅고 Mundial de Tango : 2003년부터 시작된 문디알 데 땅고의 부문은 '땅고 데 쌀론'과 '땅고 데 에세나리오' 였으나, 2013년부터 땅고 데 쌀론은 땅고 데 피스타로 바뀌고 간초 와 높은 볼레오가 허용되는 등 규정도 바뀌었습니다.

2011년 루나파크에서의 '문디알 데 땅고' 결승전 입장.

문디알 데 땅고에 나갈 결심

땅고를 배우던 어느날 궁금해졌습니다. 기나긴 연습과 끝없는 배움을 요구하는 이 길의 끝에는 무엇이 있을까? 오랜 시간 쌓아온 땅고의 모든 것을 하나로 엮어준 것은 챔피언십 참가의 경험이었습니다. 혼자 또는 파트너와, 가끔은 같은 길을 걷고 있는 친구들과 더불어 긴 고독을 이겨내야 하는 시간이었습니다. 눈물 젖은 빵을 먹으며 무언가를 치열하게 연습하는 날들, 가슴이 터질 듯 두근거리며 손발이 덜덜 떨리는 느낌으로 땅고를 추는 나의 모습, 그리고 어느덧 내가 인생과 땅고의 주인공이 되는 순간.

챔피언십 도전을 결심하면 이내 깊은 내면에 있는 두려움과 대면하게 됩

니다. 지금 당장 뒤돌아서 편안하지만 지루한 일상으로 발길을 돌릴 것인가, 아니면 힘들어도 저편에 있는 미지의 세계로 들어가서 살아있는 땅고 드라마의 주인공이 될 것인가. 언제나 그렇듯 선택은 자신의 몫입니다.

이 여정의 마지막 장면에 드라마틱한 무언가는 없습니다. 결승 무대에서 파트너와 내가 후회 없이 땅고를 추고 내려왔다면, 그것으로 모든 것을 보상받을 뿐입니다.

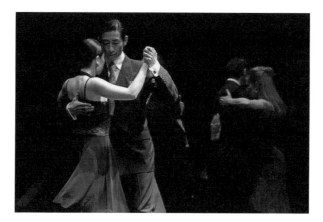

2011년 문디알 데 땅고 결승 무대.

EXCLUSIVO "LA MILONGA ARGENTINA"

2012년 메트로폴리탄 대회 준결승 진출자들과 심사위원들.

땅고 대회 출전을 위한 전략

일단 대회에 나가기로 결정했다면, 땅고 대회에서의 춤은 밀롱가의 춤과는 또 다른 전략이 필요합니다.

미학

1. 내 체형과 잘 맞는 디자인의 의상을 택하고, 색상과 옷감은 파트너의 의상과 조화로워야 합니다.

2. 자연스러우면서도 자신을 돋보이게 하는 헤어 스타일을 준비합니다.

공간의 활용

1. 우리 커플의 공간 확보와 앞 커플과의 간격 유지를 어떻게 할 것인지 고려해야 합니다.

2. 사까다 도블레, 살리다 델 40' 등 트랙에서 벗어나지 않으면서 활용할 수 있는 대회용 피구라와 각기 다른 뮤지컬리티에 맞는 피구라를 선별하고 응용하도록 합니다.

차별화

1. 첫 스텝은 항상 강하게 출발하여 강렬한 인상을 남깁니다.

2. 아름다운 커플이 최고입니다. 엘레강스한 아브라쏘를 유지하세요.

3. 까덴시아를 적극적으로 활용합니다.

4. 무대의 네 군데 코너는 제일 중요한 공간입니다. 적극적으로 활용하여 관중과 심사위원들의 시선을 사로잡습니다.

땅고 대회 참가 팁

- 시작할 때 앞 커플이 아브라쏘를 한 후에 이어 아브라쏘를 합니다.
 땅고를 추는 동안 처음 시작했을 때와 같이 다른 커플과의 간격을 유지해야
 하며 앞 커플과의 거리가 가장 중요합니다.

- 뮤지컬리티의 형식은 공연 때와 비슷하나 피구라를 더 많이 사용합니다.
 그러나 어떤 경우에도 내가 잘 하지 못하는 피구라는 아예 하지 않도록
 합니다. 대회에서는 어설픈 실수가 용납되지 않습니다.

- 잘하는 피구라라면 같은 피구라의 반복도 무관합니다.

- 대회는 보여주기 위해 춘다는 것을 염두에 둡니다.

- 아브라쏘와 걷기가 엘레강스하면 결승까지도 갈 수 있습니다.

- 언제나 '뜨랑낄로'를 마음에 두고 차분하게 움직이는 것이 중요합니다.

- 열정적이고 사랑스런 커플이 최고입니다.

- 대회는 즐거운 축제의 장입니다. 무대에 서면 순위에 연연하지 말고
 마음껏 즐기며 신나게 춤추고 내려옵니다.

무대가 주는 벅찬 희열

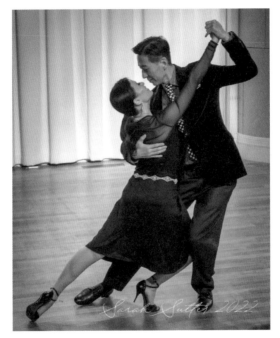

2022년 Tango Festival en Tokyo 공연, Photo by Sarah E. Sutter.

무대가 주는 벅찬 희열

생애 첫 땅고 공연 준비

땅고 공연은 밀롱가에서 추는 스타일을 그대로 보여주는 것이 좋습니다. 그리고 여기에 몇 가지 눈에 띄는 극적 요소를 넣어서 흥미를 더합니다.

1. LOD Line of Dance 방향으로 진행하되, 보여주고 싶은 피구라를 할 때는 플로어의 가운데로 들어왔다가 다시 기존의 동선으로 돌아갑니다.

2. 디살리 등 부드럽고 아름다운 멜로디 위주의 느린 뜨랑낄로 Tranquilo 곡을 택할 경우, 걷기와 빠우사를 주로 구성하고 히로는 두세 번 정도가 적당합니다. 밀롱가에서 추는 것과 같이 맘에 드는 모멘텀 세 곳 정도에 임팩트를 줍니다.

3. 다리엔소 등 리듬이 강하며 움직임이 많은 모비도 Movido 곡을 택하면 걷기와 빠우사를 줄이고 피구라의 수를 늘립니다. 단, 빨리 움직이는 것이 아니라 많이 움직이는 것이며 피구라를 할 때 조금 더 강하게 합니다.

4. 고유한 자신만의 바리에이션이 있으면 장점이 됩니다.

5. 곡이 끝날 때, 되도록 플로어 중앙에서 땅고쌀론 아브라쏘를 유지하고 엔딩을 합니다.

6. 과장된 몸짓으로 엘레강시아를 잃으면 안 됩니다. 음악을 쫓지 않고 음악을 타는 것이 묘미입니다.

7. 역시 열정적이고 사랑스러운 커플이 최고입니다.

땅게로

공연할 때 땅게로의 헤어스타일은 스타일링제 등을
사용하여 전체적으로 머리에 붙인 타입이 많습니다.
가르마는 각자의 얼굴형에 제일 잘 어울리도록 선택
하고 옷은 검은색의 더블 브레스티드 스타일이 우아
합니다.

땅게라

땅게라의 헤어스타일은 목덜미가 보이게 올리거나
차분히 내려 한쪽으로 흐르게 하기도 합니다. 어깨나
등이 살짝 드러나는 등 포인트가 있는 옷도 좋으며,
스커트는 무릎 바로 밑 커팅으로 종아리가 잘 보일 수
있게, 옆 또는 뒤트임은 선택이며 본인 체형의 장점을
살릴 수 있는 디자인을 찾도록 합니다.

공연의 흐름을 좌우하는 선곡

선곡이 공연의 퀄리티를 크게 좌우하므로, 나와 관중 둘 다 열렬히 좋아하는 곡을 선택해야 합니다. 물론 나의 피구라에 맞는 곡을 선택하는 것도 중요합니다. 테크닉이 뛰어난 프로페셔널 공연에서 부문별 중요도는 선곡 40%, 의상 40%, 파트너십 20%의 비율입니다.

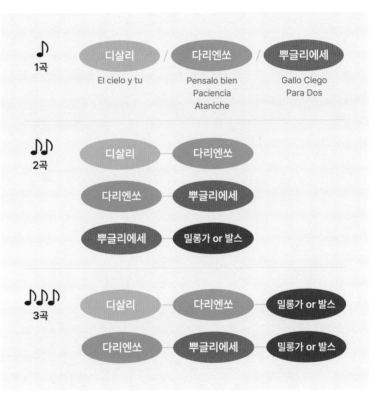

1곡

디살리 / 다리엔쏘 / 뿌글리에세

El cielo y tu

Pensalo bien
Paciencia
Ataniche

Gallo Ciego
Para Dos

2곡

디살리 — 다리엔쏘

다리엔쏘 — 뿌글리에세

뿌글리에세 — 밀롱가 or 발스

3곡

디살리 — 다리엔쏘 — 밀롱가 or 발스

다리엔쏘 — 뿌글리에세 — 밀롱가 or 발스

무대가 주는 벅찬 희열

무대가 주는 벅찬 희열

———

가장 중요한 것은 두 심장 사이의 거리

훌륭한 땅고 마에스트로들이 한국을 자주 찾아옵니다. 이들은 각자 자신의 스타일로 멋진 공연을 펼칩니다. 가끔 마에스트로들의 공연보다 그 공연을 보는 관중의 시선이 흥미로울 때가 있습니다. 땅고 초급의 눈길은 발에 머물고, 땅고 중급의 눈길은 여자 힙 근처에 머물곤 합니다. 땅고 고급의 눈길은 춤추는 커플의 얼굴에 머물고, 땅고 마에스트로의 눈길은 그 커플의 가슴 속에 있는 심장끼리의 대화에 머뭅니다.

가장 중요한 땅고의 에센스는 발도 얼굴도 아닌 두 사람 사이 심장의 거리입니다.

땅고 프로페셔널로 살기

현대의 땅고 콘텐츠는 대중문화, 엔터테인먼트 시장에서

급부상하며 레슨, 공연, CF, 영화 등 다양한 분야에

경제 활동의 길이 생겨났습니다.

재능있고 충분히 준비가 되어있는 땅고 전문가들에게는

폭넓은 경제 활동의 기회가 열리게 되었습니다.

땅고 프로페셔널로 살기

땅고 프로페셔널의 시작

　　땅고 황금기의 전통적 땅게로들에게 땅고는 직업이 아니었습니다. 땅고를 통해 경제적 활동을 할 수 있는 길이 없었기 때문입니다. 당시 그들에게 땅고는 삶의 유희를 향한 유일한 목적과 수단이었습니다. 이처럼 대가 없는 순수한 몰입을 통해 가장 완성도 높은 땅고쌀론 스타일이 탄생하였다는 것은 아이러니하지만 다행스러운 일입니다.

20세기 말부터 땅고는 엔터테인먼트라는 새로운 형태로 대중에게 다가섭니다. 이 시기부터 땅고 댄서라는 직업군이 나타나기 시작했습니다. 땅

고 댄서들은 관광지, 레스토랑 혹은 무대에서 춤을 선보이며 경제적인 활동을 하게 됩니다. 그러나 이 시기의 땅고는 무대의 높이만큼이나 대중과 거리가 있었습니다. 대중과의 거리는 경제적 수입과도 직결해서 여전히 땅고 댄서의 생활은 여유롭지 않았습니다.

현대의 땅고 프로페셔널

2010년대에 땅고는 제2의 황금기를 맞이하게 됩니다. 세계적으로 인기를 끄는 엔터테인먼트 콘텐츠로 부상하며 나라, 인종, 문화, 나이와 상관없이 대중문화예술로 확산되기 시작합니다. 이제 사람들은 땅고를 알고 싶어하고 배우고 싶어 합니다. 단순한 관객의 입장에서 벗어나 스스로 땅고의 주인공이 되어 즐기기를 원하게 되었습니다.

땅고는 단순하지만 예술적 깊이를 가진 문화 예술 콘텐츠입니다. 이 깊이 때문에 많은 땅고 애호가들이 전문가 수준으로 땅고를 배우고 즐기려고 합니다. 이제는 땅고 애호가 뿐 아니라 일반 대중, 공공기관, 방송, TV,

CF, 영화, 타 장르 예술 분야 등 각계각층에서 땅고에 대한 수요가 늘어나고 있습니다. 이 트렌드는 땅고 레슨과 음악 등에 관한 수요의 증대로 이어졌고, 이에 발맞추어 양질의 땅고 레슨, 쇼, 땅고 엔터테인먼트와 같은 다양한 콘텐츠가 필요하게 되었습니다.

친목을 주된 목적으로 하는 동호회에서는 보다 더 체계적이고 전문적으로 확장된 세계적 땅고 네트워크가 생겼고 이와 연결될 수 있는 땅고 문화, 예술, 엔터테인먼트, 교육 전문 기관들이 점차 많아지게 되었습니다. 좀 더 시야를 넓혀 먼 곳을 본다면, 무한히 잠재해 있는 땅고에 대한 수요는 놀라울 정도입니다. 그 수요는 기하급수적으로 늘어나고 있으며 이는 현재 소셜 댄스 프로젝트에 대한 세계 각국의 관심과 정책을 보면 알 수 있습니다.

독립영화 'Buenos Aires' 촬영 후.

- **땅고는 내 삶의 판단 기준의 가장 위에 존재합니다.**
 땅고는 나의 공기이고 물과 같아 이것을 떠나서는 살 수 없습니다.

- **외로움과 두려움을 즐길 수 있어야 합니다.**
 외로움과 고독, 삶에 대한 두려움은 땅고의 힘입니다.

- **모든 것은 나의 자율 의지임을 인정합니다**
 지금 나의 모습은 바로 순수한 나의 의지로 선택한 모습입니다.

절대적 황금 규칙

- **'고맙습니다' 와 '미안합니다' Gracias & Perdon**
 평범한 일상에서도 통용되는 이야기로, 타인과의 대화에서 꼭 필요하며
 가장 중요한 두 마디는 '고맙습니다'와 '미안합니다' 입니다.

- **프로페셔널 땅게로스는 음악, 빛과 어우러져 하나가 되어야 합니다.**
 프로페셔널 땅게로스는 빛을 먹고 살며, 음악 안에서 유희합니다.

저걸 봐! 진짜 땅고가 틀림없어,
모든 빛을 한 몸에 잡고 있는 게 보이지?

땅고 보컬 트레이닝

땅고 프로페셔널은 사람들 앞에서 이야기할 때 목소리로 대중을 사로잡을 수 있어야 합니다. 간절히 꿈꿔왔던 한 보컬 마에스트로의 트레이닝을 받으면서, 모든 보컬 테크닉이 땅고의 테크닉과 아주 닮은 것에 놀랐습니다.

단 하나 다른 것이 있다면, 땅고는 대부분 코로 숨을 쉬고 보컬은 대부분 입으로 숨을 쉰다는 것입니다.

배의 압력으로 춤추라 — 배의 압력으로 노래하라.

말하듯이 춤춰라 — 말하듯이 노래하라.

춤을 발산해라 — 말을 밖으로 내뱉어라.

한 발자국 한 발자국 소중하게 걸어라 — 한 글자 한 글자 소중하게 말하라.

땅고 프로의 밀롱가 처세술

땅고 프로페셔널에게 밀롱가는 삶의 터전입니다. 땅고 프로는 아카데미에서 태어나서 밀롱가에서 삶을 삽니다. 그들은 밀롱가에서 언제나 멋진 웃음과 함께 열정적이면서도 여유롭게 춤을 춥니다. 부에노스아이레스에서 최고 인기 있는 프로가 밀롱가에 들어오면 같이 온 친구들과 음악을 듣고 이야기하고 먹고 마시며 2곡~5곡 정도만 춤을 춥니다. 개인 레슨문의와 공연 스케줄, 해외 오거나이저의 초청 상담 등 땅고 비즈니스를 의논하느라 사실은 춤을 출 시간이 없을 것이기 때문입니다.

일반적인 프로들은 춤을 많이 춥니다. 그리고 밀롱게로들과의 춤보다는

밀롱가에 새로 온 이들과의 춤을 선호합니다. 그만큼 새로운 네트워크와 레슨의 기회가 많아지기 때문입니다. 땅고 프로는 겉으로 보기에도 근사해야 합니다. 비엔 뻬이나도 Bien Peinado 깔끔한 헤어스타일 – 비엔 베스티도 Bien Vestido 멋진 옷 – 비엔 페르퓨메 Bien Perfume 매력적인 향수 그리고 확고한 자부심이 필요합니다.

처음 보는 사람이 까베세오 없이 춤을 신청한다면, 체력이 허락할 경우 응하지만 사정이 있어 춤을 시작하지 못할 상황이라면 먼저 인사를 한 후 이름을 물어봅니다. 지금 추지 못하는 이유를 이야기하고 상대가 어디에 앉아 있는지 확인합니다. 그리고 잠시 후에 찾아가서 신청하겠다고 말하면 됩니다. 흔한 이유는 옷이 땀에 젖어 있기 때문에, 지금 다른 이와 이야기 중이라서, 다른 이와 추기로 했기 때문에 정도가 있겠습니다. 보통 낯선 사람과의 춤은 1~2곡 정도를 추므로 이를 고려해서 1~2곡이 남은 타

이밍에 춤 신청을 하곤 합니다.

일단 춤을 추기 시작했다면, 단 1개의 꼼빠스도 놓치지 말고 내가 가진 최고의 실력을 쏟아붓습니다. 꿈틀거리는 심장이 느껴지도록, 강하고 부드럽고 달콤하게.

땅고 프로페셔널의 밀롱가 코드는 엘레강스한 겉모습, 친밀한 관계를 유지할 수 있는 지혜와 따뜻한 심장, 그리고 최고의 춤 실력입니다. 기술이 끝나야 예술이 시작된다는 말은 땅고 프로페셔널이 꼭 기억해야 하는 이야기입니다.

내 인생 한 번쯤,
땅고를 만나야 하는 이유

낭만적이고 위험한 항구의 남자, 자유분방한 남미의 여인.

부에노스아이레스의 항구, 라 보까의 파란 하늘이 아름답습니다.

애절한 반도네온 선율에 맞춰 춤을 추는 거리의 댄서들.

인생에서 한 번쯤 땅고를 만나야 하는 이유는 분명 있습니다.

"파트너, 그 자체가 예술이다."

무대에서 의지할 유일한 파트너

땅고에서 파트너를 이르는 대표적 명칭으로 꼼빠네로 ^{Companero} 와 빠레하 ^{Pareja} 가 있습니다. 꼼빠네로는 단순히 춤만 추는 파트너를, 빠레하는 춤과 이상을 같이 공유하는 파트너를 말합니다.

땅고는 혼자 추는 춤이 아닌 소셜 댄스입니다. 그 어떤 춤보다 깊고 친밀한 아브라쏘 때문에 땅고 소셜은 탄탄한 거미줄처럼 엮여 있습니다. 이 촘촘한 거미줄 속에서 유유자적 즐길 수 있는 사람들은 바로 '빠레하' 커플들로 이들이 땅고 소셜에서 가장 자유로운 존재가 됩니다. 10분 전까지만 해도 서로에게 소리 지르며 화를 내고, 땅고 슈즈를 던지며 헤어질 결

내 인생 한 번쯤, 땅고를 만나야 하는 이유

심이라도 한 듯한 빠레하 커플이 있습니다. 그러나 지정된 연습량을 채우기 위해 이내 아브라쏘를 하고, 없는 사랑을 만들어 내서라도 플로어를 걷기 시작합니다.

당연하지만 땅고는 싸운 후에 잘 출 수 없습니다. 어떻게 미운 사람과 다정하게 아브라쏘를 할 수 있을까요. 우리가 공연에서 보는 한 커플이 만든 3분의 땅고는, 공연 1분 전만 해도 전쟁을 치렀을지 모를 영광의 상처를 지닌 사람들의 춤입니다. 세상 모든 땅고 빠레하는 예외없이 싸웁니다, 그것도 아주 심하게.

중요한 것은 싸움을 하지 않는 방법을 찾는 것보다 최대한 빨리 화해할 수 있는 방법을 찾는 것입니다. 부에노스아이레스에서 보통 열 번 중 아홉 번은 무조건 남자가 먼저 잘못했다고 합니다. 그러면 한 번은 무조

건 여자가 먼저 잘못했다고 해야 땅고가 술술 풀립니다. 훌륭한 커플의 탄생은 단 한 번 먼저 사과할 수 있는 지혜로운 여자에게 달려있다는 이야기가 있습니다. 사실 싸우고 나서 가장 좋은 해결책은 절대 아무 말도 하지 말고, 그저 따뜻하게 안아주는 것입니다. 무대 위에 서면 세상에서 의지할 사람은 그 둘밖에 없기 때문입니다.

기쁨과 슬픔의 연금술사

땅고를 출 때 행복할 수 있는 이유는 비장미 때문입니다. 기쁨과 슬픔은 빛과 그림자, 동전의 앞면과 뒷면처럼 같은 공간에 존재하지만 서로 만나지 못합니다. 기쁨이 나타나면 슬픔은 사라지고, 슬픔이 나타나면 기쁨이 사라집니다.

땅고의 모든 곡은 대부분 슬픕니다. 그리고 그 슬픔은 땅고를 추면서 깊이 있는 기쁨과 웃음으로 변합니다. 땅고의 연금술은 울음을 웃음으로, 웃음을 울음으로 바꾸는 것입니다.

기쁨과 슬픔이 하나의 존재라는 사실을 알게 된다면, 땅고라는 드라마를 통해서 삶을 만끽할 수 있습니다. 땅고는 우리를 울리고 웃기면서 세상 끝의 행복으로 데려다줍니다. 하지만 진심으로 춤을 추지 않으면, 가슴은 잘 열리지 않습니다. 한 번 가슴이 열리면 마음은 큰 희열 속에서 행복감을 느끼고 이어 사랑이 넘치는 춤을 출 수 있게 됩니다.

내 인생 한 번쯤, 땅고를 만나야 하는 이유

내 인생 한 번쯤, 땅고를 만나야 하는 이유

가장 여성적인 남자의 춤
가장 남성적인 여자의 춤

땅고의 진화는 잠들어 있는 여성성과 남성성을 일깨우면서 시작됩니다. 유명한 마에스트로 코펠로의 수업을 들으면서 깜짝 놀랐던 기억이 있습니다. 카리스마 넘치고 강력했던 이미지와 달리 그 에너지 뒤에 숨어 있었던 완전한 여성스러움과 부드러움 때문이었습니다. 자세히 들여다보면 모던하게 진화된 뽀르떼뇨 땅게로의 골격에서 여성성을, 그리고 땅게라의 춤에서 강인한 남성성을 발견하는 것은 어렵지 않은 일입니다.

땅고를 추기 시작하면, 가장 먼저 받아들여야 하는 것이 생명의 근원인 여

성성과 그 생명을 이끌어 나가는 남성성입니다. 이런 땅고의 패러독스 때문에 땅게로는 관대함, 포근함, 부드러움, 끊임없는 변덕과 같은 변화를 받아들이는 즐거움을 얻고, 땅게라는 달리는 호랑이 위에서 춤출 수 있는 담대함과 용맹함을 얻게 됩니다. 훌륭한 땅게로스의 골격은 세상 사람들과 다르다고 하는데, 그 이유는 오랜 시간 땅고를 추었기 때문입니다.

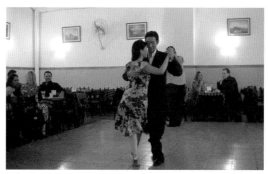

부에노스아이레스, 라 발도사 밀롱가에서.

엘레강시아가 주는 아름다움

부에노스아이레스에서 일반 대중에게 땅고를 소개할 때 자주 등장하는 말이 있습니다. 바로 '엘레간떼 스포츠'입니다. 땅고를 바라볼 때 중요한 판단 기준 중의 하나가 '엘레강시아'입니다. 스페인어로 엘레강시아는 영어의 엘레강스에 해당합니다. 우리말 사전에서 찾아보면 '고급스럽게 우아하며, 약간 오만하다는 느낌'으로 표현됩니다. 언어가 지니는 한계를 감안해서 땅고에서의 엘레강시아는 '남을 불편하지 않게 하는 것'이라고 해석하는 것이 가장 바람직합니다. 너무 과하지도 부족하지도 않도록 엘레강스하게 춤을 추는 것, 우리는 이런 땅고 스타일을 '땅고쌀론' 스타일이라고 말합니다.

많은 사람들이 엘레강스를 표현하기 위해서 과장된 자세로 춤을 추곤 합니다. 과장된 자세는 가슴과 팔에 힘이 들어가 파트너 사이에 텐션을 만들어 냅니다. 텐션은 말 그대로 긴장 상태입니다. 땅고에서는 파트너와 교감하기 위해 커넥션을 사용하고 텐션은 사용하지 않습니다. 커넥션은 부드럽고 강한 리드와 팔로우의 과정이라고 할 수 있습니다.

땅고를 추기 위한 기본자세는 엘레강시아이고 이를 유지하기 위해서 부드럽고 강한 커넥션이 필요합니다. 좋은 커넥션을 만들기 위해서 땅고 마에스트로는 이렇게 말합니다.

"무릎을 굽혀라, 필요한 만큼만"

두려움을 끊어낸 즉흥성

두려움 없는 땅고의 극치, 땅고의 묘미는 즉흥성에 있습니다.

6년 동안 순덜랜드의 쁘락띠까 Practica* 에서 걷고 또 걷는 연습을 하던 어린 세바 Sebastian Jimenez* 는 이제 커다란 땅고의 조류를 마음껏 타는 멋진 마에스트로가 되었습니다. 땅게로스에게 땅고에 대한 애티튜드 Attitude 는 곧 삶에 대한 철학이며 인생관입니다.

* 쁘락띠까 Practica : 땅고를 연습하는 것. 혹은 연습하는 공간을 말합니다.

* 세바 Sebastian Jimenez : 세바스티안 히메네스. 2010 문디알 쌀론부문 챔피언.

땅고의 즉흥성은 현재를 듣고 현실 속에서 판타지를 보며 지금 이 순간을 춤춥니다. 즉흥적으로 땅고를 추려면 두려움을 끊어내야 합니다. 세바와 이네스는 실수를 두려워하지 않습니다. 땅고에 내일은 없다는 생각으로 지금의 두려움을 끊고 걷지 않으면 영원히 걷지 못 할 것이라고 생각합니다. 땅고의 실수와 결함은 땅고를 아름답게 만듭니다. 아무리 완벽하게 땅고를 추려고 해도 영원히 완벽해 질 수 없습니다. 존경하는 땅고 마에스트로들은 모두 고유의 결함을 소유하고 있습니다. 그 고유한 결함이 특유의 아름다운 땅고 스타일을 만들어 냅니다. 진정한 땅게로스의 눈은 묘하게도 항상 그 결함을 찾아다니고 그 아름다운 결함에서 눈을 뗄 수가 없습니다.

땅고가 완벽하다면 종교가 되었겠지만, 땅고는 춤입니다. 누군가에게는 최고의 가치를 지닌, 눈을 뗄 수 없이 아름다운 결함을 소유한 춤이 땅고

입니다. 땅고의 아름다움과 소중함을 높이는 것은 그 결합의 고귀함을 인 정하는 태도라 하겠습니다.

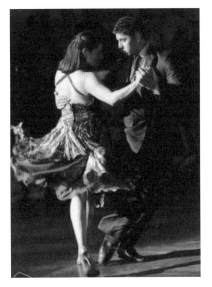

2010 세계챔피언 세바&이네스.

내 인생 한 번쯤, 땅고를 만나야 하는 이유

흐르는 시간 앞에서도 근사한 땅게로

땅고는 한 인간의 인생에 커다란 변화, 수많은 경험과 기회를 안겨 주면서도 내 존재를 잃지 않고 찾아갈 수 있도록 반짝이는 하늘의 북극성과도 같습니다. 그간 살아가면서 도저히 상상할 수 없었던 재미있는 이야기와 환상의 세계로 여러분을 데려다주기도 할 것입니다.

땅고에서 나이가 든다는 것은 시간의 흐름이 육체에 쌓여서 빛나던 몸이 조금씩 어두워질 때입니다. 한 땅게로가 노력해 온 깊은 배움과 노련한 테크닉들은 그저 곁을 지나는 활기찬 젊은이의 가벼운 미소에 그 힘을 잃기도 합니다.

인간은 흘러가는 시간 앞에서 절망합니다. 침침해진 눈, 멀어져 가는 기억, 약해지는 손가락 마디. 땅고를 추면서 가장 두려운 것은 세월이 가는 것이라고들 말합니다. 그러나 더욱 두려운 것은 땅고를 제대로 추지 못하면서 세월이 가는 것이라고 합니다.

흐르는 시간은 누구도 막을 수 없지만 이 말이 위안이 될 것입니다.

'젊은 사람도 나이 많은 사람과 추기 싫어하고, 나이 많은 사람도 나이 많은 사람과 추기 싫어한다. 그러나 다행스럽게도 땅고를 잘 추는 사람은 모든 사람이 함께 추고 싶어 한다.'

세뇨르 밀롱게로를 위한 밀롱가 코드

▪ **깨끗한 향기**

 춤추기 전에는 항상 청결히 씻습니다.

 과한 향수 사용은 오히려 독이 되기도 합니다.

▪ **깔끔한 수트와 긴 소매의 셔츠**

 신사는 긴 소매를 입습니다.

▪ **단정한 헤어스타일**

 자신에게 잘 어울리는 말끔한 헤어스타일을 찾아보세요.

▪ **신사의 완성은 매너**

 청결은 기본이며 항상 매너와 미소를 잃지 마세요.

땅고에서 나이를 가늠하는 기준은 옷, 헤어, 매너입니다.

굳이 값비싼 옷을 구입할 필요는 없습니다. 단지 깨끗한 셔츠 하나면 충분합니다.

주의할 점

- **비에호 베르데** Viejo Verde 젊은 여자를 좋아하는 세뇨르 **되지 않기**

 낯선 젊은 땅게라에게 춤을 신청할 때는 한 곡만 추자고 말합니다.

 아니면 마지막 곡에 가서 신청하도록 합니다

- **점잖지 못한 언행 및 농담과 접촉 주의**

 아브라쏘, 특히 오른손의 모양과 위치는 항상 엘레강스를 잃지 않아야

 합니다.

훌륭한 세뇨르 밀롱게로는 나이가 들었다 해도 땅고를 배우고 연습하는 것을
게을리하지 않습니다. 엘레강시아와 품격은 세뇨르 땅고의 핵심이므로, 항상
이를 유지하도록 노력해야 합니다.

망각이라는 선물

시간을 거슬러 맨 처음의 땅고 레슨이 어땠는지 정확하게 기억할 수는 없지만, 아마도 이런 분위기였던 것 같습니다. 낯선 스튜디오와 처음 보는 사람들, 아름답지만 잘 알지 못하는 음악과 도저히 따라 할 수 없을 것 같았던 스텝들.

땅고를 추기 위해서는 춤과 음악, 그리고 파트너에 대한 대단한 집중력이 필요하고 더불어 내가 누구이고 무슨 일을 하는지, 어디에 살고 있는지에 대한 망각이 필요합니다.

땅고는 한 곡을 출 때마다 우리에게 '내일을 결정하는 망각의 노트'를 한 장씩 건넵니다. 매 순간 새롭게 백지가 되는 노트, 아무리 깊게 꾹꾹 눌러 썼더라도 다음 줄을 다 채우기 전에 서서히 사라져가는 춤들.

땅고를 배운다는 것은 땅고를 추지 못하던 나를 잊어가는 것입니다. 오늘 춘 땅고는 오늘로써 끝나고, 내일은 다른 땅고가 나를 기다립니다. 같은 땅고는 두 번 오지 않습니다.

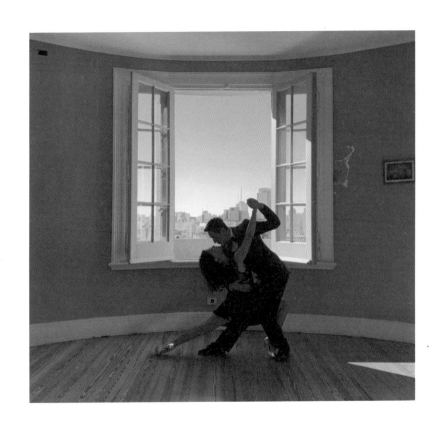

내 인생 한 번쯤, 땅고를 만나야 하는 이유

땅고.

영화 속에서 한 번씩 눈에 띄는 땅고 장면을 보긴 해도, 나 자신이 그 춤을 추게 될 줄은 상상도 못 합니다. 하지만 삶은 가끔 예측 불허의 춤을 추게 만듭니다. 어쩌다 한 번씩 찾아오는 기회, 그 속에는 우연과 인연이 꼬여있는데, 이를 잘 잡으면 삶은 더욱 특별하고 재미있게 흘러갑니다. 이 책은 땅고가 여러분의 삶에 한 발을 내딛으려 할 때, 미지의 세계를 향한 궁금증에 망설이는 분들을 위해 만들어졌습니다. 땅고가 어떤 춤인지, 인생에 어떤 영향과 변화를 가져다주는지를 얘기하고자 했으며, 이를 전하려면 땅고를 제일 잘 아는 전문가, 양영아와 김동준 두 분의 이야기가 필요했습니다.

이 책을 읽는 동안 양영아와 김동준 마에스트로의 이야기를 통해 땅고에 대한 감정이 자연스럽게 만들어졌다면, 그것만으로도 만족스럽고 기쁜 일입니다. 오랜 기간 쌓아온 소중한 경험을 이 책으로 공유할 수 있게 해준 두 분, 양영아와 김동준 마에스트로에게 깊은 감사를 전합니다. 이 책이 여러분에게 새로운 춤을 추게 하고, 인생을 더욱 풍요롭게 만들어줄 것을 기대합니다.

내 인생 한 번쯤, Tango를 마치며

엮은이 우승아.

내 인생 한 번쯤, Tango

마스터가 들려주는 땅고 이야기

초판 1쇄 발행 2024년 6월 1일

지은이 양영아, 김동준

엮은이 우승아

디자인 황예림

펴낸곳 VICKYBOOKS

출판등록 제2023-000289호

주소 서울특별시 강남구 도곡로 120, 2층

이메일 vickybooks@vw.studio

ISBN 979-11-987267-1-1

VICKYBOOKS는 (주)브이더블유컴퍼니의 출판 브랜드입니다.